RÉPERTOIRE
DE LA SCÈNE FRANÇAISE,

LE SEUL EN BELGIQUE QUI PAR SON CHOIX EST PARVENU A SA

21ᵐᵉ ANNÉE.

AH !
VOUS DIRAI-JE
MAMAN

BRUXELLES.

J.-A. LELONG, IMPRIMEUR,

RUE DES PIERRES, 46,

LIBRAIRE DES THÉATRES ROYAUX.

1853

AH! VOUS DIRAI-JE, MAMAN!
VAUDEVILLE.

AH!
VOUS DIRAI-JE,
MAMAN...
VAUDEVILLE EN UN ACTE

PAR M. MARC-LEPRÉVOST

Représenté à Paris sur le théâtre des Variétés
le 11 décembre 1852

BRUXELLES

J.-A. LELONG, IMPRIMEUR-ÉDITEUR

LIBRAIRE DES THÉATRES ROYAUX

RUE DES PIERRES 46

Et le soir au Grand Théâtre Royal de la Monnaie

1853

DISTRIBUTION.

SYLVANDRE, jeune paysan. M. Koop.
MATHURINE, fermière cossue. M^mes Génot.
COLETTE, fille de Mathurine. Potel.
JACQUOTTE, vachère. Boisgontier.
Villageois *et* Villageoises.

S'adresser, pour la musique de cette pièce, à M. ROUBIÈRE directeur de l'Agent-Dramatique, rue Fossé-aux-Loups, 9, à Bruxelles.

AH! VOUS DIRAI-JE, MAMAN!

VAUDEVILLE.

Un riant paysage. A droite, bosquet de fleurs et banc de gazon. A gauche une ferme. Entrée de la ferme au 2^me plan. Entrée de l'étable au 3^me plan. — Au fond, une palissade à hauteur d'appui, avec porte au milieu.

SCENE PREMIERE.

MATHURINE, COLETTE, JACQUOTTE.

Au lever du rideau, Colette est assise sur le banc de gazon et paraît pensive. — Mathurine et Jacquotte sortent de la ferme; Mathurine porte un panier vide, et Jacquotte deux seaux à lait, qu'elle dépose à terre en entrant.

MATHURINE.

Tu m'as bien entendue, Jacquotte, tu vas traire tout de Rosette, tu sais, la vache qui donne de si bon lait.

JACQUOTTE.

Oui-da, bourgeoise Mathurine.

MATHURINE.

Puis, de ce lait, tu feras sur-le-champ un petit pot de beurre et deux fromages.

JACQUOTTE.

C'étiont dit, je ferons tout ça, et j'y mettrons mes soins!

MATHURINE (à Colette qui se lève).

Quant à toi, Colette, ma fille, tu vas aller à notre bergerie... tu choisiras pour l'amener ici ton plus joli mouton, afin de faire honneur au convive que je vais recevoir.

COLETTE.

Oui, maman...

Elle soupire.

MATHURINE.

Tu soupires!... Quel air langoureux!... depuis quelque temps, tu l'as souvent cet air... tu es rêveuse, préoccupée!...

JACQUOTTE.

C'étiont vrai... je l'ons remarqué itou... Mamzelle, poussont des respirations à éteindre les chandelles et à allumer le feu...

MATHURINE.

Et puis, ton caractère change, tu n'es plus la même... autrefois...

AIR : *Gardes françaises.*

A parler tu f'sais rage,
Tu voulais tout savoir...
Maint'nant plus d'bavardage,
Curiosité, bonsoir !...

JACQUOTTE.

Mamzelle, prenez-y garde,
Pour que femm' ne soyons,

Plus curieus' ni bavarde
Faut qu'malade ell' tombions.

MATHURINE.

Et tu te portes bien, toi, Jacquotte?...

JACQUOTTE.

Aht ça, oui ! j'ons de la santé qu'je n'savons où la mettre.

MATHURINE.

Voyons, Colette, qu'est-ce que tu as, ma fille ?

COLETTE.

Que vous dirai-je, maman?... je l'ignore moi-même !...

MATHURINE.

Si déjà plusieurs partis ne s'étaient pas présentés pour toi, que tu as tous refusés... je croirais que le désir t'est venu d'entrer en ménage, de te marier...

JACQUOTTE.

Dame, à dix-huit ans !... moi, qu'avions cet âge-là itou... j'y pensions aussi souvent qu'à mon tour !...

MATHURINE.

Est-ce ça, Colette ?

COLETTE.

Non, maman...

MATHURINE.

Tu n'aurais qu'à le dire d'abord... et puisque moi-même, je vais bientôt me remarier, comme tu sais que

ça m'est nécessaire pour les intérêts de ma ferme, et ben on ferait les deux noces ensemble !...

JACQUOTTE.

P't'être bén les trois... dit's donc, bourgeoise Mathurine... j'ons ún brin d'amoureux que j'croyons... Un beau gas m'avont reluqué l'autre jour que je trayions la Rousse; il m'avions dit des galantises, et dame !... s'il demandiont ma main, j'la li buterions tout fin dret.

MATHURINE.

Qu'il vienne et on verra... mais ce n'est pas toi que je questionne; or, Colette, si tu n'as pas de raison à être triste, fais-toi violence, ma fille, pour aujourd'hui, du moins !... c'est ton beau-père futur qui va venir, et faut être aimable avec lui.

COLETTE.

Oui ma mère !...

JACQUOTTE.

Du vrai? Not'futur second bourgeois... étiont-il vieux? étiont-il jeune? étiont-il beau? étiont-il laid? étiont-il gras? étiont-il maigre? étiont-il riche? étiont-il pauvre ?

MATHURINE.

Ta, ta, ta, voyez la crécelle !... Tout ce que je sais jusqu'à présent, c'est qu'il est jeune et bien tourné... Mais, assez bavarder !... je cours jusqu'à la ville, y faire emplette de quelques friandises... en mon absence, toutes deux, remplissez bien mes ordres?...

JACQUOTTE.

Oui-da ! bourgeoise... j'vons tout dret traire Rosette...

MATHURINE.

Et toi, Colette, à la bergerie !...

COLETTE.

Oui, maman...

ENSEMBLE.

Air *de la Palisse.*

Allons { je pars, / tu pars, / partez, } au revoir.

Toutes deux { mon / ton / votre } absence

Faites / Ferons { c'est { votre / notre } devoir ?

Preuve ici d'obéissance !

(Mathurine sort par le fond à droite, en emportant son panier, et Jacquotte entre dans l'étable avec ses deux seaux.

SCÈNE II.

COLETTE, *seule.*

J'ai menti tout-à-l'heure en disant à ma mère que j'ignorais moi-même la cause de ma tristesse !... Hélas !... je ne la sais que trop !... c'est l'amour !...

Air : *O ma tendre musette.*

L'autre jour la tempête
Disperse mon troupeau,
J'étais tout inquiète
Quand vient un jouvenceau.
Mes moutons qu'il ramène
Me savent apaiser...
Mais, voilà pour sa peine,
Qu'il demande un baiser.

J'y consens tout de suite...
Pouvais-je refuser?
Il m'embrasse et me quitte,
Emportant ce baiser ;
Mais, dans un trouble extrême
Je lui vois fuir ces lieux,
Me disant en moi-même :
« Que n'en a-t-il pris deux ! »

Et depuis, pas de jours, pas d'instans que je ne pense à lui, à lui qui, sans doute, ne songe pas à moi, à lui que je ne reverrai peut-être jamais... (*Ritournelle de l'air suivant. — Elle remonte et regarde au fond, à gauche.*) Qu'est-ce que c'est que ça?... On vient de ce côté... oh ! mon Dieu !... ne me trompé-je pas ?... lui, c'est bien lui !... Oh !... si je n'écoutais que mon cœur... mais il vaut mieux le voir venir... comment faire?... Ah !... sous ce bosquet... feignons de m'y être endormie...

Elle va se placer sous le bosquet, dans l'attitude d'un sommeil gracieux.

SCENE III.

SYLVANDRE, COLETTE.

SYLVANDRE (entrant par le fond, à gauche).

AIR : *Ma mie.*

Aimer, c'est de la vie
Comprendre le seul but,
Toujours à quelque mie,
Il faut payer ce doux tribut,
 Payer ce doux tribut !
 Aimons, car vraiment
D'amour la nature est remplie !
 L'papillon charmant
De la fleur n'est-il pas l'amant !

(*Parlé.*) Oh ! oui... aimer encore !... aimer toujours !... aimer à mort !... le matin... le soir... et même entre ses repas... voilà quelle doit être la loi de ceux que la nature a fait futés comme moi... entortilleurs comme moi !... beaux comme moi !... car toutes les femmes, je les fascine... je sais changer à la fois de jargon, d'allure et de geste... et dès que j'en vois une, je l'éblouis... je la magnétise !... pourvu toutefois que la friponne soit jolie.

Reprise.
Aimer, c'est de la vie, etc.

Deuxième Couplet.
Du ruisseau qui bruit

L'onde par la brise est chérie ;
Le soleil qui luit
Aime la moisson qu'il mûrit.

(*Parlé.*) Mais minute, mon gas, tu commences à mûrir aussi... faudrait voir à te garer des charrettes, à te marier pour de bon ; n'oublie pas que c'est ce projet qui t'amène en ces lieux... quand le sexe du pays va savoir la chose, que de soupirs et de larmes... Ah ! dira l'une, le beau Sylvandre m'échappe... Ah ! dira l'autre, le monstre me trahit ! Ah ! criera la troisième, le gredin me passe devant le nez... Rassurez-vous, jeunes tendrons, je ne vous abandonnerai pas pour cela... si j'épouse un trésor d'argent, je ne vous frustrerai pas du trésor de mes tendresses...

Reprise.

Aimer, c'est de la vie, etc.

COLETTE (à part).

Que faire pour qu'il m'aperçoive ?... j'ai bien envie de me réveiller !...

SYLVANDRE.

Je ne dois pas être bien loin de la ferme de dame Mathurine, voyons, orientons-nous... (*En ce moment Colette se remue et tousse légèrement.*) Hein ! qui est là ?

COLETTE (à part).

Il va me voir !...

SYLVANDRE.

Une jeune fille endormie... oh ! qu'elle est jolie !...

COLETTE (à part).

Il m'a vue !...
Elle redevient immobile et semble toujours endormie.

SYLVANDRE (s'approchant).

Eh! mais... c'est la petite bergère à qui l'autre jour j'ai fait la politesse d'un baiser... rien qu'un baiser... Je ne me reconnais pas là... il est vrai que j'étais mouillé jusqu'aux os, et que la pluie prédispose peu à l'amour... Comme elle paraît dormir profondément !... réveillons-la le plus agréablement possible...

Il s'agenouille près de Colette.

AIR : *Dormez, chères amours.*

Réveillez-vous, chères amours,
Que vos sens ne restent pas sourds
 A la voix fidèle
 Qui vous appelle,
 Et que vos yeux
En s'ouvrant m'entr'ouvrent les cieux !

(Il embrasse Colette qui se réveille et pousse un petit cri en passant à gauche.)

COLETTE.

Ah !...

SYLVANDRE.

Ne craignez rien, mademoiselle, celui qui était à vos pieds ne vous veut pas de mal !

COLETTE.

Qui êtes-vous, monsieur ?

SYLVANDRE.

Qui je suis !... Au fait, pourquoi mon souvenir vous

serait-il présent? qu'ai-je eu à mon extérieur de remarquable?...

COLETTE (à part).

Tout!...

SYLVANDRE.

Et le service que je vous ai rendu est si peu de chose!...

COLETTE.

Un service... lequel donc?...

SYLVANDRE.

Non, vraiment, j'ai honte... et regret!...

COLETTE (s'oubliant).

Honte et regret de m'avoir empêché d'égarer mes agneaux!...

SYLVANDRE.

Plaît-il?...

COLETTE.

Oh! qu'ai-je dit?...

SYLVANDRE.

Méchante!... elle me reconnaissait, et...

COLETTE.

Ne m'en veuillez pas...

SYLVANDRE.

Au contraire, car cette cachoterie vient de m'apprendre un secret!...

COLETTE.

Un secret?...

SYLVANDRE.

N'en avez-vous pas un ?

COLETTE.

Colette ne sait pas mentir... et puisque vous avez deviné!...

SYLVANDRE.

Colette!... le joli nom... moi, l'on m'appelle le beau Sylvandre...

COLETTE.

Je ne l'oublierai pas!...

SYLVANDRE.

Ainsi, c'est donc vrai, Colette, vous m'aimez?...

COLETTE.

Mais!...

SYLVANDRE.

Vous ne savez pas mentir... avouez-le donc franchement... n'y a pas d'offense...

COLETTE.

Air *de Chateaubriand.*

Je ne fais pas de résistance,
Car mon cœur est dompté d'avance;
J'avouerai que mon espérance,
Sylvandre, était de vous revoir
 Un soir!

SYLVANDRE.

Moi je vous dirai pour réponse,
Ici que mon sort se prononce,
Et s'il faut qu'à vous je renonce,
Je meurs, que m'est, sans votre amour,
 Le jour!...

COLETTE.

Oh ! j'ai bien souvent pensé à vous, allez !...

SYLVANDRE.

Et moi donc !...

COLETTE.

Pourtant, je ne vous ai plus revu... c'est peut-être un peu de ma faute, je ne suis pas retournée à l'endroit de notre rencontre...

SYLVANDRE (à part).

Ni moi non plus... (*Haut.*) Mauvaise !... vous deviez bien penser cependant que j'y reviendrais, moi !... j'y ai passé deux jours, trois nuits... sans boire ni manger...

COLETTE.

Oh ! pardon ?...

SYLVANDRE.

Pas à moins d'un baiser...

JACQUOTTE (en dehors).

Oh ! la Rousse !... oh ! oh !...

COLETTE.

On vient ; je ne veux pas que l'on nous trouve ensemble !...

Elle passe à droite.

SYLVANDRE.

Et mon baiser !...

COLETTE.

Prenez-le vite !... mais laissez-moi partir...

SYLVANDRE.

Oh ! bonheur...
<div style="text-align:right">Il l'embrasse.</div>

ENSEMBLE.

Air de *Chateaubriand*.

Rien n'égale ici mon ivresse,
Elle
Car il m'a promis sa tendresse.

Amant d'une telle
Oui de son cœur je suis maitresse

Elle seule aura
Pour lui seul seront mes amours

Toujours !

(Il l'embrasse de nouveau ; Colette sort vivement à droite, Jacquotte sort de l'étable.

SCENE IV.

JACQUOTTE, SYLVANDRE.

Jacquotte porte ses deux seaux pleins de lait qu'elle pose à terre en arrivant.

JACQUOTTE.

Jarniguienne ! est-ce que c'étiont pas une paire de bécots que j'venons d'entendre claquer là ?...

SYLVANDRE.

Tiens, ma grosse vachère !

JACQUOTTE.

Tiens, mon *tiot* berger !

SYLVANDRE.

Encore une à laquelle je tiens... c'est un autre jeu à jouer. (*Haut prenant un accent paysan très-prononcé.*) Tu t'portons-t'y à ta convenance, Jacquotte, d'puis que j'l'avons vute?

JACQUOTTE.

Oui da, j'avons bon pied, bon œil et bonne oreille aussi; à preuve c'que j'venons d'entendre!...

SYLVANDRE.

Quoi donc da?

JACQUOTTE (l'imitant).

Quoi donc da?... fais donc l'innocent, méchant drille... qui qu'c'est-y qu'tu v'nons d'embrasser?...

SYLVANDRE.

Parsonne!...

JACQUOTTE.

Parsonne! viens donc voir un peu comment qu'c'est qu'j'avons le nez fait!...

SYLVANDRE.

A cause!...

JACQUOTTE.

Qui sait? c'étiont p't'être à toi-même qu't'avons bouté sur les joues une paire d'baisers.

SYLVANDRE.

Eh non, bête!... c'est à toi que je voyons venir que je les ons envoyés sur mes paumes... tiens, comme ça.

Il s'embrasse la peaume des mains.

JACQUOTTE.

Ben vrai, eh ben! à la bonne heure! car, quand j't'a-

vons reconnu, ça m'avons fait dans l'estomac, comme qui dirait un coup de poing dans l'dos...

 Elle lui donne une bourrade.

SYLVANDRE.

Oh !... t'es jalouse, Jacquotte... preuve d'*amiquié* pour moi !...

JACQUOTTE.

Eh ! oui, j'en avons gros, je n'm'en défendons point !

SYLVANDRE.

Et moi itou, j't'aimons qu'mon cœur en débonde !...

JACQUOTTE.

Pas tant que ça !

SYLVANDRE.

Ben plus encore... tiens, donne tes mains que j'les croquions d'baisers !...

JACQUOTTE.

Attends que j'les allions laver, j'venons d'faire du beurre avec...

SYLVANDRE.

J'n'y regardons pas de si près, j'aime le beurre... donne donc !...

JACQUOTTE (le poussant à grands coups de poing. Il passe à gauche).

Eh ! non, na... les patoches, v'la pourquoi qu'c'est faire, et pas pour embrasser !... les joues à la bonne heure !...

SYLVANDRE.

Tu veux donc ben aujourd'hui ?...

JACQUOTTE.

Dame! v'la tant seulement la troisième fois que j'te parlons et faut-il donc se jeter au cou des gens avant d'savoir si ils vous correspondent!...

SYLVANDRE.

Et tu le sais maintenant... (*L'embrassant.*) C'étiont-il bon! c'est comme si que j'mangions des pêches au sucre... encore!... encore...

Il veut l'embrasser de nouveau et lui prend la taille.

JACQUOTTE (le repoussant).

Non, assez... et à bas les mains... c'est des bécots d'essai que j'tons accordés là... ils t'ont semblé bons... tant mieux, ça fait que si t'en veux encore et de plus solides qu'ça, faut que l'curé y donne sa *consentance*.

SYLVANDRE.

T'épouser!...

JACQUOTTE.

Tiens, pourquoi donc pas... j'sommes-t-y pas tous les deux mûrs pour le mariage!...

SYLVANDRE.

Je n'dis pas...

JACQUOTTE.

J'ons certain p'tit magot dont duquel j'achèterons des vaches... et j'les trairons à not' prop' profit. Mais que qu't'as donc? c'te proposition-là semblont ne t'faire rire que du bout du nez !

SYLVANDRE.

Tu te trompes !

JACQUOTTE.

Faut s'expliquer d'abord. Si tu n'es qu'un cajoleux d'filles pour rien d'bien qu'leux y prendre leux vertus... à ta première approche j'm'armons d'une gaule et j'te la cassons d'sus !

<div align="right">Elle le pousse.</div>

SYLVANDRE.

Oh ! non !

JACQUOTTE.

Ah ! mais... si, au contraire... tope là et à bientôt la noce.

SYLVANDRE.

A bientôt la noce. (*A part.*) Si je n'arrive pas d'ici là, j'aurai toujours le temps de me dédire !

JACQUOTTE.

A la bonne heure donc... v'là qu'est franc du collier.

AIR : *A coups de pieds.*

Ce n'est que comme ça que j'comprenons
L'amour ; je n'somm's pas d'ces tendrons
Qui s'laiss'nt prendre aux phrases d'grimoire.
 A c'ti-là qui m'épousera
 Je dirons seul'ment : Tope-là !
Mais à c'ti-là qui m'séduire voudra,
 J'lui casserai les dents et la machoire !

(Elle le bourre de coups de poing.)

SYLVANDRE.

Queue gaillarde !

<div align="right">Il passe à droite.</div>

JACQUOTTE.

Ah! mais... Et là-dessus, à revoir not' futur homme! avant qu'la bourgeoise ne rentre, faut qu'j'allions core battre du beurre... et d'ici que j'nous épousions, si tu veux me voir pus souvent, présente-toi cheux elle; elle te recevra ben, c'est une très-brave femme que la Mathurine!

SYLVANDRE (à part).

Mathurine!

JACQUOTTE (le poussant de nouveau).

A revoir!...

Elle reprend ses deux seaux et rentre dans la ferme en chantant.

Mais à c'ti-là, qui m'séduire voudra,
J'lui cass'rai les dents et la machoire!

SCENE V.

SYLVANDRE, seul.

Tiens! tiens! je ne me doutais pas être tout justement en face la demeure de celle que je veux épouser... et cette grosse Jacquotte qui se trouve être au service de dame Mathurine ; si ça allait se gâter! Bah! allons donc... est-ce que je douterais de moi, à présent?... non, non... je mènerai à bien ces trois passions nouvelles... il y va de mon amour-propre!

SCÈNE VI.

MATHURINE, SYLVANDRE.

MATHURINE (entrant par le fond, à droite, avec son panier plein).

Ah ! je suis-ty chargée !
Elle pose son panier sur un banc près de la porte.

SYLVANDRE (à part).

Mathurine !
Il remonte doucement et passe à gauche !

MATHURINE (sans le voir encore).

Mais aussi avec ce que contient ce panier, je lui ferai faire une fière bombance... à ce pauvre cher futur.

SYLVANDRE (à part, au fond).

Est-ce de moi qu'elle parle ?

MATHURINE (descendant à droite).

C'est que vraiment il me plaît beaucoup c'garçon, et je considère à l'avance notre mariage comme bâclé, pourtant il ne m'a pas demandé ma main.

SYLVANDRE (s'approchant).

Il vous la demande, dame Mathurine.
Pendant toute cette scène Sylvandre affectera une rondeur d'accent qui forme contraste avec les deux scènes précédentes.

MATHURINE.

Eh ! par ma fine, il était là, le sournois.

SYLVANDRE.

Oui-dâ, et en vous écoutant je m'écriais à part moi: Sais-tu, coquin de Sylvandre, que tu auras là un beau brin de femme.

MATHURINE.

Flatteur !

SYLVANDRE.

Avec des cheveux noirs comme l'aile du corbeau, des joues rouges et rondes comme des pommes d'apis... et une taille !

Il lui prend la taille.

MATHURINE (lui donnant une petite tape sur la joue).

Veux-tu bien te taire, endormeux... je possède tout ça, je le veux bien, mais j'ai encore plus de picaillons, sans compter une ferme... vingt arpens, dix-neuf vaches... quarante-deux moutons... ce qui ne gâte jamais rien.

SYLVANDRE.

Ah ! ah ! c'est du solide ! eh bien ! belle Mathurine, vous ne m'en voyez pas plus fâché que de vos charmes.

MATHURINE.

Vous êtes franc, eh bien ! j'aime ça, moi, et de votre côté, Sylvandre, n'avez-vous pas quelque petit patrimoine ?

SYLVANDRE.

Un aussi gros que vous, s'il vous plaît.

AIR *du Coin de Rue.*

J'possède une vache

Avec ses deux veaux,
J'possède une pataehe
Et cent vingt agneaux.
V's aurez entre nous
Un trésor sans bornes
De bêtes à cornes
Quand j's'rai votre époux. (ter)

MATHURINE.

Allons, c'est dit, vous m'allez, j'vous vas, et...

Chantant.

Nous nous marierons dimanche.

SYLVANDRE.

Dimanche, soit, j'aime les affaires qui marchent rondement.

MATHURINE.

Ah! minute, j'oubliais... et ma fille dont je ne parle pas?

SYLVANDRE.

Votre fille?

MATHURINE.

Et oui-dà, une fille que j'ai, dame! j'ai été mariée, comme qui dirait huit ans et à la place de mon premier mari, est-ce que vous n'auriez pas...

SYLVANDRE.

Si fait... et même davantage... allons, c'est dit, j'adopte la petite... et nous lui mettrons de côté quelques vaches et quelques veaux pour sa dot.

MATHURINE.

Voilà qui est parlé... vous êtes un brave garçon...
<div style="text-align:right">Elle remonte un peu et passe à gauche.</div>

SYLVANDRE.

Et est-elle bonne à marier, votre fille ?

MATHURINE.

Voyez vous-même.

SYLVANDRE.

Où ça ?

MATHURINE (le faisant regarder à droite).

La voilà qui vient.

SYLVANDRE (à part).

Ciel, Colette !
<div style="text-align:right">Il descend à droite.</div>

MATHURINE.

Qu'avez-vous donc ?

SYLVANDRE.

Rien. (*A part.*) Ça s'embrouille !

SCENE VII.

LES MÊMES, COLETTE, *entrant par la droite.*

Sylvandre se tenant à l'écart, Colette entre sans le voir.

COLETTE (toute joyeuse courant à sa mère).

Te voilà donc de retour, ma bonne petite mère ; ah ! que je suis contente !

MATHURINE.

Si contente que ça, tout bonnement parce que je suis

revenue... C'est juste au fait, je t'avais recommandé de prendre bon visage.

COLETTE.

J'obéis, ma mère.

MATHURINE.

Je le vois bien... te voilà toute rieuse et guillerette ; merci pour moi et la société qui vient de nous venir.

COLETTE.

La société !

MATHURINE.

Regarde...

Elle la fait tourner vers Sylvandre.

COLETTE (poussant un cri).

Ah !

SYLVANDRE (à part).

De la présence d'esprit.

MATHURINE.

Reconnaîtrais-tu donc ce garçon-là ?

COLETTE.

Certainement, ma mère... je...

SYLVANDRE (interrompant Colette et venant entre elle et Mathurine).

Mamzelle quittait ces lieux au moment où j'y arrivais.

MATHURINE.

Et vous vous êtes remarqués mutuellement, tant mieux. (*A Sylvandre.*) Comment la trouvez-vous ?

SYLVANDRE.

Fraîche, rose, charmante, en un mot, tout votre portrait.

MATHURINE (à Colette).

Et toi, que penses-tu de lui !

COLETTE (baissant les yeux).

Ma mère...

MATHURINE.

Parle franchement, pardi, tu ne le connais pas encore, mais en pareille affaire, la première impression est tout.

COLETTE.

Dame ! ma mère, monsieur me fait l'effet d'être bon, aimable, galant, franc, loyal, dévoué, aimant.

MATHURINE.

Tout cela du premier coup d'œil ? et crois-tu qu'il fera un bon mari ?

COLETTE.

Très-bon. (*Bas à Sylvandre.*) Vous avez demandé ma main ?

SYLVANDRE (bas).

Oui.

MATHURINE (bas à Sylvandre).

Ces petites-filles ont un nez ! elle a deviné tout de suite que vous étiez son beau-père futur.

SYLVANDRE (bas).

Tout de suite. (*A part.*) Je suis entre deux feux.

MATHURINE.

Je suis contente qu'il te plaise, Colette, et je n'aurais rien décidé sans savoir ton opinion.

COLETTE.

Naturellement.

SYLVANDRE (les prenant toutes les deux sous le bras).

Ainsi, c'est convenu... nous nous entendons bien tous trois, et si vous m'en croyez, de tout aujourd'hui, nous ne parlerons plus de ce mariage.

COLETTE.

Pourquoi ça ?

SYLVANDRE.

Dans la crainte que quelque discussion s'élève.

MATHURINE.

C'est ça, n'en parlons plus.

SYLVANDRE (à Mathurine).

Ah ! que vous êtes donc bonne ! (*A Colette.*) Ah ! que vous êtes bonne donc ! (*A part, en passant à droite.*) Je m'en suis tiré mieux que je n'espérais.

JACQUOTTE (sortant de la ferme).

Me v'là moi !

SCENE VIII.

LES MÊMES, JACQUOTTE.

SYLVANDRE (à part).

Allons bon !
Il va s'asseoir sur le banc dans le bosquet, et cherche à cacher sa figure.

MATHURINE.

D'où viens-tu, Jacquotte ?

JACQUOTTE.

De finir mon beurre donc... j'l'ons tant battu qu'j'en ons les bras cassés.

MATHURINE.

Tu y as été de bon cœur comme d'habitude.

JACQUOTTE.

Plus que d'habitude, bourgeoise Mathurine, vu que jons le cœur plus satisfait.

MATHURINE.

Et la raison ?

Colette, qui aperçoit Sylvandre sous le bosquet, va tout doucement auprès de lui.

JACQUOTTE.

La raison, c'est que j'ons vu mon amoureux, qui m'avons promis de m'épouser et qui devons venir tout prochainement vous parler de ct-ylà de sujet.

COLETTE (à Sylvandre).

A quoi pensez-vous donc ?

SYLVANDRE.

A vous, ma bichette chérie !

Elle s'assied près de lui. Ils continuent leur conversation tout bas.

MATHURINE (à Jacquotte).

Je te l'ai déjà dit, qu'il vienne et s'il est beau garçon, je te doterai un brin.

JACQUOTTE.

Beau garçon jam'guienne, c'est-à-dire, que j'nons jamais vu de gas qu'a un nez comme le sien, un' bouche comme la sienne, des cheveux comme les siens, des joues comme les siennes, des yeux comme les siens et des dents comme les siennes.

MATHURINE.

C'est donc un amour de Cupidon.

JACQUOTTE.

Tout craché!... mais pus vêtu que ça!... Enfin, sans faire d'offense au votre de prétendu, bourgeoise, j'gagerions ben qu'il n'étiont pas plus mieux.

MATHURINE.

C'est facile à vérifier... (*Regardant à côté d'elle et n'y voyant plus ni Sylvandre ni Colette qui sont toujours dans le bosquet.*) Eh bien, où sont-ils donc passés?

JACQUOTTE.

Qui ça?

MATHURINE (les apercevant.)

Que faites-vous donc là?

Elle va à eux.

JACQUOTTE.

Ah! j'ons-t-y pas la berlue?

SYLVANDRE (allant vivement près de Jacquotte).

Chut! Jacquotte, tais-toi...

Pendant les quelques répliques suivantes, Mathurine et Colette restent à l'écart. Mathurine s'occupe à rajuster la coiffure de Colette.

JACQUOTTE.

Que jme taisions, à cause? jons une langue, c'est pour m'en servir.

SYLVANDRE (bas).

Jnons pas dit core à la bourgeoise equi m'ameniont chez elle...

JACQUOTTE.

J'avons annoncé.

SYLVANDRE (bàs).

Encore une fois retiens ta langue, ou jme marions ailleurs... (*Haut à Mathurine qui se rapproche avec Colette.*) Si nous rentrions, dame Mathurine, nous causerions de l'affaire qui m'amène.

MATHURINE.

N'en avons-nous pas déjà causé? et c'est vous-mème qui avez dit : N'en parlons plus.

SYLVANDRE.

C'est qu'en nous tenant si longtemps au grand air, je craindrais qu'il ne vous fasse mal, et que vous ne vous trouvassiez incommodée par la chaleur.

JACQUOTTE (à part).

Trouvassiez, comme il parlont drolement à c't heure?

MATHURINE.

Oh! nous ne sommes pas si délicates, mais si vous le voulez...

SYLVANDRE.

Oui, je crois qu'il serait plus prudent que nous rentrassassions.

JACQUOTTE (à part).

Trassassions... (*Haut.*) Ben! ça y est, rentrassassons.

SYLVANDRE (allant à elle et affectant le parler paysan).

Oh! toi, Jacquotte, vas-t'en-toi-z'en plutôt ousque

tu pouvons avoir à faire, j'causerons ben sans toi da.

COLETTE (à part.)

Qu'est-ce qu'il lui prend donc?

MATHURINE.

Le voilà qui parle comme Jacquotte!

SYLVANDRE (à Mathurine et Colette).

Pardon, c'est une plaisanterie.

JACQUOTTE.

Comment qu'est qu'il avont dit ça? mais il me semblont que dans c'te conversation, c'n'étiont pas moi qui serions d'trop.

SYLVANDRE (bas).

Jacquotte, j'l'en prion!

JACQUOTTE.

Eh! non! na j'voulons point faire de choteries moi; t'as beau tortiller le nez, tourner les yeux et me faire des gestes, j'parlerons.

MATHURINE (à Sylvandre).

Elle vous tutoie.

SYLVANDRE (bas).

C'est ma sœur de lait!

COLETTE.

Tiens! comme ça se trouve!

SYLVANDRE (à part).

Je suis entre trois feux!

JACQUOTTE (repoussant Sylvandre).

J' voulons que la bourgeoise sachiont tout... (*Passant près de Mathurine.*) Bourgeoise, Sylvandre vous avont menti, c'est pas pour ça qu'il venont.

MATHURINE.

Comment ? c'est pas pour ça.

JACQUOTTE.

Il voulont prendre des faux-fuyant, mais je les aimons point, et...

SYLVANDRE (l'interrompant).

Tu ne sais ce que tu dis, Jacquotte ; Mme Mathurine est aussi instruite que toi.

JACQUOTTE.

C'étiont point vrai.

MATHURINE.

C'est pour une demande en mariage que M. Sylvandre vient ici.

COLETTE.

Sans doute.

JACQUOTTE.

Hé oui ! il voulont pas le dire, mais c'est ça.

MATHURINE.

Nous le savons bien.

JACQUOTTE.

Du vrai, vous l'avez deviné.

MATHURINE.

Il nous l'a dit.

JACQUOTTE.

Lui-même?

SYLVANDRE.

Hé! certainement.

JACQUOTTE (lui envoyant une bourrade).

Hé! ben alors, bêta pourquoi qu'tu ne le disais point tout de suite, étions-t'y donc nigaud, c'grand Nicodème-là !

SYLVANDRE.

C'est bien, n'en parlons plus.

JACQUOTTE.

J'voulons en parler encore, moi, j'voulons savoir si ce projet convenont à la bourgeoise.

MATHURINE.

Oui, Jacquotte, oui.

JACQUOTTE.

Si elle consentiront...

MATHURINE.

Tout-à-fait.

JACQUOTTE.

Oh! alors embrasse-moi, Sylvandre...

Elle l'embrasse.

AIR *de M*me *Denis.*

Par ma fin' rien n'égalont
La joi' qu'mon cœur ressentont ;
Plus d'obstacle à c'mariag'-là,
Tra, déri, déra, tra, déri, déra !

Grâce à lui toujours je s'rons
Roucoulant comme des pigeons.

(Elle saute au cou de Sylvandre et l'embrasse encore.)

MATHURINE.

Comme la voilà joyeuse !

COLETTE.

C'est bien ça, Jacquotte.

JACQUOTTE.

C'étiont bien naturel, ah ! ça, faut pas que ça trainiont en longueur.

MATHURINE.

Je suis de ton avis, et tu vas partir sur-le-champ.

JACQUOTTE.

Partir... où ça donc !

MATHURINE.

A la ville, chercher les papiers nécessaires, que comme une sotte j'ai oublié de prendre.

JACQUOTTE.

Ah ! oui, l'acte de naissance, l'acte de baptême, chez l'maire et chez l'curé.

MATHURINE.

C'est cela.

JACQUOTTE.

Un bout de toilette, et j'filons.

Elle remonte à droite.

COLETTE.

Nous, nous rentrons ; n'est-ce pas, ma mère?

SYLVANDRE.

Oui, rentrons... (*A part.*) Ah! je m'en suis tiré mieux que je ne l'espérais.

ENSEMBLE.

AIR : *du roi Dagobert.*

Tous trois $^{\text{rentrons}}_{\text{rentrez}}$ soudain
Causer encor de cet hymen ;
Soyez-en tous joyeux,
Car il saura nous rendre heureux.

(Pendant cet ensemble, Sylvandre a donné le bras à Mathurine et à Colette et tous trois entrent dans la ferme. Jacquotte reste seule en scène.)

SCÈNE IX.

JACQUOTTE, *seule.*

Tiens, mais, au fait, qu'est-ce qu'elle disiont donc la bourgeoise, qu'il fallait que j'allions à la ville pour chercher mes papiers, c'étiont pas à la ville que j'étions née native, c'est dans ce village même, all'sa trompé, j'ons ben fait de réfléchir à ça ; la ville c'est loin, et, si j'étions partie comme une ustuberlue, j'n'aurions p'tê-tre pas pu revenir d'aujourd'hui, et ça aurait retardé d'autant mon contentement... Le presbytère et la mairie sont au bout du potager... courons-y sans même prendre le temps de me requinquer...

Elle sort en courant par la droite, au même instant Sylvan-

dre reparait sur le seuil de la ferme et regarde Jacquotte s'éloigner.

SCENE X.

SYLVANDRE, *seul*.

Ah! la voilà qui part, c'est un danger de moins! car si Mathurine savait que j'ai promis le mariage à sa fille, elle m'enverrait promener; si Colette apprenait que je suis le prétendu de sa mère, elle ne voudrait plus de moi; je me trouverais entre deux femmes, le nez par terre; ce qui serait humiliant pour un joli homme comme moi!... Or, il faut que, le plus tôt possible, je compromette Colette, pour qu'elle n'ait pas d'autre époux que moi!

SCENE XI.

COLETTE, SYLVANDRE.

COLETTE (sortant de la ferme).

Eh bien! M. Sylvandre, vous me laissez seule!

SYLVANDRE.

Seule.

COLETTE.

Oui, ma mère surveille les préparatifs du dîner.

SYLVANDRE (avec mystère).

Et en ce moment, elle ne pourrait nous surprendre?

COLETTE.

Que voulez-vous dire ?

SYLVANDRE.

J'ai à vous demander Colette, quelque chose d'où dépend le bonheur de ma vie.

COLETTE.

Accordé d'avance; mais qu'est-ce donc?

SYLVANDRE.

Un rendez-vous...

COLETTE (riant).

Un rendez-vous!

SYLVANDRE.

Oui, à la brune, sous ce bosquet.

COLETTE.

Pourquoi faire?

SYLVANDRE.

Pour vous y dépeindre ma flamme, vous y parler de mon amour.

COLETTE.

Mais ma mère sait que nous nous aimons... et devant elle, toutes paroles nous sont permises.

SYLVANDRE.

Oui; mais j'ai à vous en dire, Colette, plus qu'elle n'en saurait entendre, et dès que paraîtra l'étoile du berger, dites-moi que vous viendrez là, où je vous attendrai tout frémissant de passion et d'espoir.

COLETTE.

Vraiment! je ne puis comprendre.

COLETTE.

Qu'importe?...

AIR : *du haut en bas.*

Quand vous viendrez,
Quand vous serez
Auprès de moi, ma douce amie,
Quand par cela vous prouverez
Que vous m'aimez à la folie,
Je vous le jure sur ma vie.
Vous comprendrez. (bis)

Deuxième Couplet.

Quand, comme nous,
Heureux époux,
Avant peu l'on sera, ma chère,
Il existe des mots bien doux
Qu'on dit mal devant une mère :
Venez, et bientôt, je l'espère,
Comprendrez-vous. (bis).

COLETTE.

Ah! s'il en est ainsi!...

SYLVANDRE.

Vous consentez?

COLETTE.

Il le faut bien.

MATHURINE (en dehors).

Colette! Colette!...

SYLVANDRE.

Chut! voici votre mère...

Il passe à gauche.

SCENE XII.

LES MÊMES, MATHURINE.

MATHURINE (sortant de la ferme).

Eh bien ! c'est comme cela qu'on met le couvert, Colette.

SYLVANDRE.

Cette chère enfant était venu me chercher pour l'aider.

MATHURINE.

Eh bien ! allez donc vite... moi, je vais, dans le potager, cueillir une petite salade.

SYLVANDRE (avec intention).

Vous ne voulez pas que j'aille cueillir une petite salade avec vous ?

MATHURINE (riant.)

Non, vous me donneriez des distractions.

COLETTE.

Comment donc, maman ?

MATHURINE.

Tu sauras cela, petite... plus tard...

Mathurine remonte à droite.

SYLVANDRE.

Rentrons vite, venez Colette...

Tous deux passent à gauche.

ENSEMBLE.

Air : *Nous n'avons qu'un temps à vivre.*

Du diner l'heure est sonnée,
Et la journée avant peu
Va se trouver terminée.
A l'instant $\genfrac{}{}{0pt}{}{\text{quittez}}{\text{quittons}}$ ce lieu.

(Colette et Sylvandre rentrent à la ferme.)

SCÈNE XIII.

MATHURINE, JACQUOTTE.

MATHURINE (seule, regardant sortir Sylvandre).

Par ma foi, je vais avoir là un fier beau garçon tout de même...

Elle va pour sortir par la droite au moment où Jacquotte entre du même côté en courant, et la heurte.

JACQUOTTE.

Aïe!

MATHURINE.

Prends donc garde.

JACQUOTTE.

Faites excuse, bourgeoise, vous ne m'avez point fait mal.

MATHURINE.

D'où viens-tu?

JACQUOTTE.

De chercher les papiers. J'ons pas été longue, hein !

MATHURINE.

De chercher les papiers, en moins d'un quart d'heure, tu as été à la ville et tu en es revenue.

JACQUOTTE.

A la ville, bourgeoise, vous n'avez donc pas encore réfléchi que vous vouliez m'envoyer trop loin?

MATHURINE.

Comment ça?...

JACQUOTTE.

Je sommes d'ici, moi, ce pays étiont le mien.

MATHURINE.

Qu'est-ce que ça fait?

JACQUOTTE (montrant des papiers).

Ça fait qu'à la mairie et au presbytère, j'ons eu les papiers en question, sans pour ça courir à la ville.

MATHURINE.

Tu auras fait quelque sottise... donne...

Elle lui prend les papiers des mains.

JACQUOTTE.

Bah ! laissez donc, vous savez bien, bourgeoise, que je ne sommes pas si bête que j'en avons l'air !

MATHURINE (qui a regardé les papiers).

Là... qu'est-ce que je disais ?

JACQUOTTE.

J'ai fait une bêtise.

MATHURINE.

Grosse comme toi.

JACQUOTTE.

A cause...

MATHURINE.

Est-ce que je m'appelle Marie, Jacquotte Ledru.

JACQUOTTE.

Non, c'est moi qu'avons ces noms-là.

MATHURINE.

A quoi ton acte de baptême et ton extrait de naissance me peuvent-ils être utiles?

JACQUOTTE.

A rien... mais moi c'est différent.

MATHURINE.

C'est donc toi qui vas te marier?

JACQUOTTE.

Dame, à moins que ça ne soyons notre vache.

MATHURINE.

Tu es folle!

JACQUOTTE.

Vous ne consentez donc plus... hi! hi! hi!...

<div style="text-align:right">Elle pleure.</div>

MATHURINE.

La voilà qui pleure maintenant... veux-tu te taire, grosse bête!

JACQUOTTE.

Dame, vous vous détraquez... (*Pleurant.*) Hi! hi!

MATHURINE.

Mais pas du tout, est-ce que ton amoureux est venu me faire sa demande?

JACQUOTTE.

Certainement!

MATHURINE.

Je ne l'ai pas vu.

JACQUOTTE.

Ah! elle est forte par exemple... vous ne l'avez pas vu?

MATHURINE.

Non.

JACQUOTTE.

Vous n'avez pas vu Sylvandre?

MATHURINE (stupéfaite).

Hein! c'est Sylvandre?

JACQUOTTE.

Qu'est mon amoureux... bédame oui, j'espère que tout-à-l'heure il ne s'en est pas caché, ni moi non plus.

MATHURINE.

Ça n'est pas possible, ça... il m'a dit que tu était sa sœur de lait.

JACQUOTTE.

Moi, sa sœur de lait... le vilain, il en aviont menti... je ne le connaissions point avant y a quinze jours, qui m'aviont pincée, asticotée, embrassée et enfin promis mariage.

MATHURINE.

Je comprends tout, il nous faisait la cour à toutes deux en même temps... à toi pour te séduire, à moi pour m'épouser à cause de ma fortune.

JACQUOTTE.

Qu'é qu'j'entendons là ?

MATHURINE.

Il ignorait sans doute que tu étais à mon service, et s'est pris à son propre piége.

JACQUOTTE.

Queu piége !

MATHURINE.

Cela m'explique son embarras de tout-à-l'heure, son changement de langage avec toi.

JACQUOTTE.

Ah ! v'la que j'comprenons itou !...

MATHURINE.

Le perfide !

JACQUOTTE.

Le guerdin !

MATHURINE.

Le chenapan !

JACQUOTTE.

Le rien du tout !

MATHURINE.

Je me vengerai...

JACQUOTTE.

Il me le paiera...

MATHURINE.

Je le chasserai...

JACQUOTTE.

Je lui arracherons les yeux... je lui arracherons les cheveux!... je lui arracherons le nez!...

ENSEMBLE.

AIR : *Quand on va boire à l'Ecu.*

 C'est une horreur !
 A ma fureur
 Faut pas qu'il espère
 Se soustraire ;
De sa trahison, le bandit,
Ne recueillera pas le fruit.

SCENE XIV.

LES MÊMES, COLETTE.

COLETTE (sortant de la ferme).

Sylvandre nous attend, ma mère !

MATHURINE.

Il ne nous attendra pas longtemps.

JACQUOTTE.

Pour ça, non.

COLETTE.

Qu'as-tu donc?

MATHURINE.

J'ai que c'est un misérable ! un suborneur !

JACQUOTTE.

Une canaille !

COLETTE.

Qu'a-t-il donc fait ?

MATHURINE.

Mais tout est rompu entre nous.

COLETTE.

Quoi, ce mariage ?...

MATHURINE.

N'aura pas lieu !

COLETTE (pleurant).

Que dis-tu ?... oh ! j'en mourrai...

MATHURINE.

Toi ?...

JACQUOTTE.

Vous mamzelle, et à cause ?

COLETTE.

Ne le savez-vous pas... mais je l'aime !

MATHURINE.

Plaît-il ?

JACQUOTTE.

Allons, bon...

MATHURINE.

Tu l'aimes !

COLETTE.

Et depuis longtemps... ce n'est pas aujourd'hui que je l'ai vu pour la première fois. Tu me demandais ce matin, ma mère, la cause de ma tristesse ; je n'osais te la dire, mais...

MATHURINE.

Eh bien !...

COLETTE.

Air : *Ah! vous dirai-je, maman!*
Apprends aujourd'hui, maman,
Ce qui causait mon tourment..
C'est que j'avais vu Sylvandre
Me regarder d'un air tendre !
Mon cœur, depuis ce moment,
Le désirait pour amant.

JACQUOTTE.

J'tombons d'mon n'haut.

MATHURINE (éclatant).

C'est-à-dire que le polisson nous faisait la cour à toutes les trois.

COLETTE.

A toutes les trois !

JACQUOTTE.

Y prétendiont qu'il m'épouseriont.

MATHURINE.

Il m'a demandé ma main.

COLETTE.

Mais non, c'est moi qu'il veut prendre pour femme.

JACQUOTTE.

Non... c'est moi !...

MATHURINE.

Pas du tout... ni les unes, ni les autres ! il voulait nous avoir toutes les trois pour maîtresses, le sacripant !

JACQUOTTE.

Le pendard !

COLETTE.

Le volage !

MATHURINE.

Après ça, peut-être bien qu'il t'épouserait, toi, Colette, car ma fortune, c'est la tienne... il t'aurait compromise, et puis m'aurait forcé à lui donner ta main.

COLETTE.

Oui, c'était sans doute là le but du rendez-vous auquel j'avais consenti pour ce soir.

MATHURINE et JACQUOTTE.

Un rendez-vous !...

 Jacquotte remonte en réfléchissant.

MATHURINE.

C'est bien cela... et dire que tu l'aimes !

COLETTE.

Oh ! non ma mère, je ne l'aime plus maintenant, je le déteste ?... ce rendez-vous, je n'irai pas, et tout-à-l'heure nous le chasserons ensemble.

JACQUOTTE (descendant vivement au milieu).

Y me vient une idée... puisque vous y renoncez tou-

tes deux, je n'y renonçons point, moi ; je le forcerons à devenir not homme, ça sera sa punition... je lui en ferons voir des dures et des sévères, allez !

MATHURINE.

Explique-toi.

On entend la voix de Sylvandre.

JACQUOTTE.

Chut... jons pas le temps, car je l'entendons... seulement n'ayez l'air de rien, ne lui faites pas plus mauvaise mine qu'avant, et vous, mamzelle Colette, laissez-lui toujours croire que vous viendrez à son rendez-vous.

COLETTE.

Mais...

JACQUOTTE (regardant du côté de la ferme).

C'étiont lui, n'ayons pas l'air de le voir.

Pendant la fin de cette scène, la nuit vient peu à peu.

SCÈNE XV.

LES MÊMES, SYLVANDRE, *sortant de la ferme.*

JACQUOTTE (faisant semblant de ne pas le voir).

Oui, mame Mathurine, je n'saurons pas m'tirer toute seule de la démarche en question, et vous avez raison de vouloir partir à la ville avec moi.

SYLVANDRE (s'avançant).

Vous allez partir, madame ?

MATHURINE.

Oui.

JACQUOTTE.

V'là la nuit qui vient, mais ça ne fait rien, la carriole du père Pichon nous attend, et nous allons en profiter. Nous serons à la ville à ce soir... nous y coucherons, et demain matin, jferons ce que j'avons à faire.

SYLVANDRE (à part).

Quel bonheur ! (*Haut.*) Vous n'emmenez pas Colette?

JACQUOTTE.

Oh ! non... elle resteront sous la garde des garçons de ferme elle n'aura point peur, n'est-ce pas, mamzelle?

COLETTE.

Non...

SYLVANDRE (bas à Colette).

Vous viendrez au rendez-vous, n'est-ce pas ?

JACQUOTTE (qui a entendu, bas à Colette).

Oui.

MATHURINE (à part).

Je crois comprendre ce qu'elle veut faire. (*Haut et passant près de Sylvandre.*) Vous, mon garçon, vous allez retourner chez vous...

Jacquotte redescend à gauche.

SYLVANDRE.

Bien entendu.

MATHURINE.

Faites excuse si notre dîner n'a pas lieu ; mais moi

non plus je ne dîne pas, tant je suis pressée que ce mariage arrive à bonne fin.

SYLVANDRE.

Je vous en remercie.

COLETTE (à part).

Quelle dissimulation ?

MATHURINE (à part).

Hypocrite !

JACQUOTTE (à part).

Tartufe ! (*Haut.*) Mais c'étiont pas tout ça ; v'là qui fait brune et faut filer, nous autres, bourgeoise, rentrons pour nous attifer ; vous, notre futur époux, regagnez vot cheux vous et à demain.

SYLVANDRE.

A demain.

Il remonte.

JACQUOTTE.

Vous ne nous embrassez pas ?

SYLVANDRE (redescendant).

Si fait... (*Il embrasse Jacquotte. Bas.*) Oh ! je t'aimons-t'y !

JACQUOTTE (lui donnant une bourrade).

Et moi donc. (*A part.*) Gueusard !

SYLVANDRE (embrassant Mathurine ; bas).

Je vous adore !

MATHURINE (à part).

Coquin !

Elle passe près de Jacquotte.

SYLVANDRE (embrassant Colette, bas).

A tout-à-l'heure.

COLETTE (à part).

Serpent !

Elle passe près de Mathurine.

ENSEMBLE.

AIR *de M. Dumollet.*

Avant peu nous nous reverrons,
 Et le bonheur, je gage,
 Sera not' partage.
Dimanche nous nous marierons,
Et toujours nous nous aimerons.

(Mathurine, Colette et Jacquotte rentrent dans la ferme.

SCENE XVI.

SYLVANDRE, *seul.*

Tout mon plan réussit avec un bonheur insolent !.. sur ma parole, je suis né coiffé !

AIR : *Il pleut, il pleut, bergère.*

Petit dieu de Cythère,
Toi, qui me protégeas,
Dans l'amoureuse guerre
Encor guide mes pas.
C'est un bouton de rose
Que Colette... et j'veux, da,
Que la ros' soit éclose
Lorsque l'hymen viendra.

(On entend la voix de Mathurine.)

Est-ce que je n'entends pas du bruit? Oui, c'est Mathurine qui parle... Elle me croit bien loin et va partir avec Jacquotte. Cachons-nous vite.

Pendant cette scène la nuit est tout-à-fait venue. Sylvandre se place sous le bosquet, au même moment la porte de la ferme s'ouvre, et Colette, Mathurine et Jacquotte entrent en scène. Jacquotte porte un costume semblable à celui de Colette, et celle-ci est enveloppée d'une large mante.

SCENE XVII.

COLETTE, MATHURINE, JACQUOTTE, SYLVANDRE, *sous le bosquet.*

SYLVANDRE (à part).

Elles sont trois... bien. Colette va rester seule...

JACQUOTTE (bas aux deux autres).

Je l'entendons qui grouillont là-bas; partez vite, et amenez le plus de monde possible... n'soyez point longtemps, surtout !

MATHURINE (bas).

Sois tranquille !

ENSEMBLE. Les trois femmes.

AIR : *Au clair de la lune.*

Si dans cette affaire
L'on veut réussir,
C'est avec mystère
Qu'il nous faut agir.

Punissons Sylvandre
De sa trahison.
Il faut nous entendre
Pour avoir raison.

(Jacquotte reconduit Mathurine et Colette qui sortent par le fond à droite, Sylvandre sort de son bosquet.)

SCENE XVIII.

JACQUOTTE, SYLVANDRE.

SYLVANDRE (à part).

Enfin, nous voilà seuls!

Jacquotte redescend.

SYLVANDRE (bas).

Colette!

JACQUOTTE (à part).

Ne disons mot, car y n'auriont qu'à reconnaître ma voix!

SYLVANDRE (s'approchant).

Colette! venez, mon cher ange, venez! (*Il la cherche. Jacquotte avance la main près du visage de Sylvandre. A part.*) Ah!... elle m'a fourré le doigt dans l'œil! (*Haut et lui prenant la main.*) Oh! quelle main petite et douce!

JACQUOTTE (à part).

J'crois bien... j'm'les ont lavées à six eaux!

SYLVANDRE.

Que vous êtes donc bonne! Oh! que vous êtes bonne donc, d'être venue! d'avoir confiance en moi!

JACQUOTTE (à part).

Oui, joliment, j'ons confiance en toi comme dans une couleuvre, vipère !

SYLVANDRE.

Chère Colette !
Il lui prend la taille comme pour l'entraîner dans le bosquet. Jacquotte s'oublie malgré elle et lui tape sur les doigts.

JACQUOTTE.

A bas les pattes !

SYLVANDRE (à part).

Allons ! bon ! v'là qu'elle parle comme Jacquotte !... (*Haut.*) Méchante, pourquoi m'empêcher d'enlacer votre taille charmante ?

JACQUOTTE (à part).

Laissons-le faire pour la frime... j'saurons ben l'arrêter à temps.

SYLVANDRE.

Venez, venez, je vous en prie.
Il l'entraine et s'assied sous le bosquet avec elle.

JACQUOTTE (à part).

Ventreguienne, vlà l'moment critique ! pourvu que la bourgeoise ne tarde pas trop !

SYLVANDRE.

Què dites-vous donc tout bas, mon adorée ? Vous pouvez parler haut ! nous sommes seuls ! personne ne saurait nous surprendre ! oh ! parle, mon ange ! parle, je t'en conjure !

JACQUOTTE (à part).

C'est tout d'même gentil de s'entendre dire des cho-

ses pareilles comme ça... c'est comme si qu'il me fourriont du coton dans les oreilles !

SYLVANDRE.

Tu ne veux pas, tu refuses de me faire entendre ta voix si chère, si douce, qu'on dirait une musique du ciel !

JACQUOTTE (à part).

Oh ! si fait... j'ons envie de parler... mais pour t'agonir de sottises.

SYLVANDRE.

Que crains-tu !... la nuit est obscure ! le regard discret de la lune ne peut même, grâce à ce feuillage, arriver jusqu'à nous... elle ne te verra pas rougir, la lune!

JACQUOTTE (à part).

Bigre... on ne va donc pas arriver ! c'est qu'il me chatouille tout de même.

SYLVANDRE.

Ne résiste pas plus longtemps...

AIR : *Aussitôt que la lumière*.

Colette, je t'en supplie !
Cède à mon transport brûlant,
Si tu ne veux qu'à la vie
Je ne renonce à l'instant.
Sans toi, pour moi l'existence
N'est qu'un malheur continu,
Prends pitié de ma souffrance,
Que ton cœur en soit ému.

JACQUOTTE (à part).

Ça devient inquiétant... c'est qu'il m'chatouille toujours ! ils ne viendront donc pas ?

Mathurine, Colette et les Villageois et Villageoises paraissent au fond, venant tout doucement de la droite.

SYLVANDRE (se précipitant à ses pieds).

Même air.

Par pitié, ma douce amie,
N'résiste pas plus longtemps,
Qu'un baiser, je t'en supplie,
Viennent sceller nos sermens.

JACQUOTTE (à part).

J'entends du bruit... on arrive
Pour me délivrer enfin !

SYLVANDRE.

Calme ma flamme trop vive...

JACQUOTTE (lui donnant un soufflet).

Tiens, reçois ça, galopin !

(Elle se lève.)

SYLVANDRE (se relevant).

Ciel !

Mathurine et Colette entrent en scène suivis de villageois et de villageoises portant des lanternes. La scène s'éclaire.

SCENE XIX.

LES MÊMES, MATHURINE, COLETTE, VILLAGEOIS, VILLAGEOISES.

SYLVANDRE (voyant Jacquotte).

Qu'ai-je vu ? Jacquotte !

CHOEUR.

Air : *Quel désespoir.*

C'est une horreur !
Tirons vengeance
De cette offense,
Malheur ! malheur !
A Sylvandre le suborneur.

SYLVANDRE.

Jacquotte !

JACQUOTTE.

Ça t'défrisont, ça, p'tit.

SYLVANDRE.

Ça m'défrisont.

MATHURINE (aux Villageois).

Vous le voyez, mes amis, cette pauvre Jacquotte a été trompée par Sylvandre, et il faut qu'il l'épouse.

TOUS.

Oui, oui !...

SYLVANDRE (passant près de la Mathurine).

Mais cela n'est pas... Colette, c'est vous seule que j'aime !... (*Se reprenant.*) Non... mame Mathurine, c'est vous seule que j'...

COLETTE.

Laissez-nous, Monsieur, nous savons tout.

MATHURINE.

Et vous êtes même indigne de la main de cette brave fille...

JACQUOTTE.

Ça ne faisons rien, je la lui boutions tout de même, et si il ne marche pas droit, elle saura bien le remettre dans le chemin, da !

SYLVANDRE.

Mais je ne veux pas, da ?

MATHURINE.

Qu'est-ce à dirr... après avoir compromis une honnête fille, vous ne voudriez pas lui donner réparation ! On vous y forcera ou on vous chassera du village!

TOUS.

Oui ! oui !

SYLVANDRE.

Eh bien !... puisqu'il n'y a pas moyen de faire autrement... je conséns.

COLETTE (à part),

C'est dommage, il est si gentil !

JACQUOTTE (à Sylvandre).

Du reste, je n'serons méchante avec vous qu'autant que vous le mériterez ! Mais, prends-y garde ? ne bronche pas ! j'ons le poignet solide !

Elle lui donne un coup de poing.

SYLVANDRE (passant à droite).

Aie! (*A part.*) Eh bien ! je m'en suis tiré mieux que je ne l'espérais !

CHOEUR FINAL.

Air : *Gui, gai, marions-nous.*

Enfin, ils vont s'unir,
En ce lieu plus de nuage !
Cet heureux mariage
Assure leur avenir.

JACQUOTTE (au public).

Air : *Ah ! vous dirai-je, maman.*

Ah ! j'vous dirons-t-y ce soir
Ce qui causiont notre espoir ?

MATHURINE (de même).

Ma fille, enfin, pour Sylvandre
N'a plus de sentiment tendre,

COLETTE (de même).

Je n'désir' plus maintenant
Que le succès pour amant.

Chœur. Reprise.

Enfin, ils vont s'unir, etc.

FIN.

THÉÂTRE ROYAL.

Les Huguenots ont fait lundi une réapparition tout-à-fait innattendue ; M. Mirappelli s'est constamment tenu à la hauteur de sa tâche, la romance du premier acte a été chantée par lui, avec un goût exquis, le public l'a justement récompensé. M. Balanqué qu'une indisposition retenait éloigné de la scène, a su se faire applaudir dans le rôle de Marcel. MM. Carman, Mangin et Aujac, méritent aussi des éloges. L'air du second acte chanté par Mme Barbot, a provoqué les bravos de toute la salle. Mlle Méquillet chargée du rôle de Valentine ayant rencontrée une petite opposition, a demandé la résiliation de son engagement, qui lui a été accordée. L'administration s'occupe de la remplacer.

Jeudi la Juive a été comme toujours un triomphe pour M. Mirappelli, il a chanté le quatriéme acte avec tant d'âme, que le public électrisé l'a rappelé pour le couvrir de ses bravos. Balanqué a été applaudit avec justice à l'air du premier acte.

Demain lundi aura lieu la reprise du Prophète, au bénéfice de notre excellent premier ténor M. Mirappelli. Personne ne voudra manquer a cette représentation, chacun voudra rendre un hommage de reconnaissance envers M. Mirappelli, l'un des meilleurs ténors de notre époque. Bravos et fleurs ne feront pas défauts à cette représentation.

J. L.

Bruxelles, le 30 janvier 1852.

19me ANNEE. EN VENTE :

Robes blanches.
Raymond.
Mignon.
Vénus à la fraise.
Laure et Delphine.
Droits de l'Homme.
Château de Grantier.
Diplomatie du ménage.
Poissarde.
Diane.
Le pour et le contre.
Roland de Lattre.
Vacances de Pandolphe.
Poupée de Nuremberg.
Comédie à la fenêtre.
Piano de Berthe.
Perle du Brésil.
le Mariage au miroir.
le Carillonneur de Bruges.
la Mendiante.
un Mari trop aimé.
Benvenuto Cellini.
Déménagé d'hier.
le Bonhomme Jadis.
Urbain Grandier.
Galathée.

un Soufflet n'est jamais perdu
les Nuits de la Seine.
le Bougeoir.
la Fille d'Hoffmann.
le Juif Errant, opéra.
Par les fenêtres.
un Homme de 50 ans.
York.
la Comtesse de Leicester.
la tête de Martin.
les Avocats.
le Sage et le Fou.
la chambre rouge.
le misanthrope et l'auvergnat.
le Démon du foyer.
la croix de Marie.
Souvenirs de jeunesse.
Farfadet.
chatte blanche.

ABONNEMENT A 25 CENTIMES LE VOLUME,
13 FRANCS PAR AN. 52 A 60 PIÈCES.

On s'abonne chez tous les Libraires de Belgique et de l'Etranger.

En vente à la même librairie plus de 4000 pièces de l'ancien répertoire et du Magasin Théâtral, etc.

www.ingramcontent.com/pod-product-compliance
Lightning Source LLC
Chambersburg PA
CBHW070956240526
45469CB00016B/1447